案头必备

中 国 画 技 法 教 程

点景画法

陈祥法◎著

安徽美术出版社

全国百佳图书出版单位

目录

第一章
工具材料

一、笔

　　毛笔的种类很多，按照其软硬特性大体可分为三种，即软毫笔、硬毫笔、兼毫笔。

　　软毫笔弹性小、吸水性强，最具代表性的是用羊毫制作而成的如长锋羊毫、羊毫提笔等，适合表现圆浑厚实的线条。初学者一般用其画叶子、花头、石头等。硬毫笔弹性大、硬度强，最具代表性的是用黄鼠狼毛制作而成的如大、中、小兰竹笔等，适合表现挺拔有力的线条，一般用来画兰竹、枝干、山石等。兼毫笔弹性适中、刚柔相济，利于表现提按转折等运笔变化，易于初学者使用。

　　在实际的绘画过程中，我们可根据自己的喜好和绘画风格选择使用不同的毛笔。

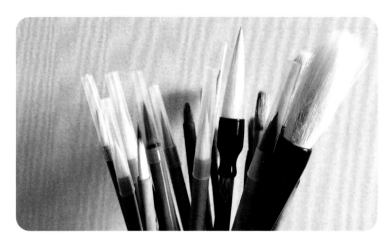

二、墨

墨一般分"墨锭""墨汁"两种。

古人书写绘画时须研墨。现在用墨汁更方便，在具体的使用过程中，最好将墨汁调一下再用，利于表现出画面的层次和墨色的变化。用墨要干净，不建议初学者用宿墨（隔夜之墨）。

三、纸

宣纸按照其特性有生、熟、半生熟之分。

画写意花鸟画一般先在半生熟宣纸上进行练习，待掌握一定的基本技法后，再用生宣进行临摹和创作。在纸的选择上建议选优弃劣。

四、色

传统的中国画颜料都是从大自然中提取而成的，有植物与矿物之分，颜色沉稳、不易褪色，但价格颇高。初学者可选用管装中国画颜料练习，待水平提高后再选用传统中国画颜料。

用色既是学问又是修养的体现，忌用纯色、没经调制的颜色。初学者要反复研读大师的作品，尤其是多看原作，体会他们的用色技法。

五、其他用具

调色碟：工笔用色非常讲究，调色所用碟必须干净，一色一碟，颜色不可相混，暂时不用时要盖上防尘。调色碟最好多准备几个。

笔洗：除国画专用笔洗外，也可用其他广口玻璃、瓷等器皿代替。在绘制过程中，笔洗是必不可少的。

镇尺：普通木质、石质，有一定重量，能镇纸的都可。

画板：可以把线描稿打湿以后裱到画板上着色、勾线。依据所要绘制画面的尺寸，可到美术用品市场选购。

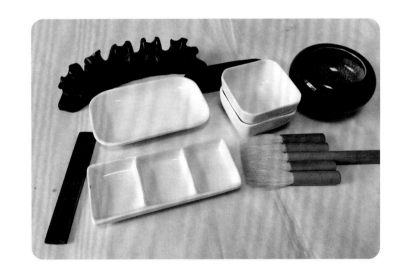

第二章 山水画点景分类

第一节　亭榭楼阁

山水画中的点景，亭榭楼阁最为常见，也易于体现人文精神。

亭

亭子的造型、材质表现在画面中也多有讲究，要与画面的气息相配。一般放于高处、视野宽阔处，供人们歇脚、赏景、休闲等。根据画面需要并结合亭子的功用，安排亭子的形制。

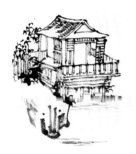

榭

一般指建在台上的房子，或水上或临水的木屋。好山好水是山水画乐于表现的景象，山水画中常见一半临水一半岸上的房子。榭的形制规格根据画面所表现的场景而定，都是美好与愿景的象征。

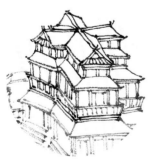

楼

两层以上的房子称为楼，在画中一般指生活居住的楼房。根据画面需要，可以画孤楼、多楼，或间于平房、群楼。

楼的点景与平屋不同，相对更显得"高、大、上"。楼在山水画中也不能随意点画，应根据笔墨塑造的地理地貌、空间位置、功能用途来设定，或是观景楼或是民居楼或是寺院楼等。

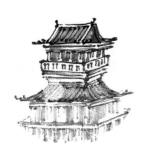

阁

传统中楼的一种，一般两层，周围开窗，多建于高处，可凭高远眺。也有在楼内再造夹屋——小阁楼。山水画中一般都表现前者，所以阁在山水画中也是要根据画面营造的空间来巧妙安排。

在山水画点景中，亭榭楼阁是一个总称，也会含着一些其他建筑，主要表现特立独行、卓尔不群的人文精神。

亭子各式各样，繁简与画面相协调。

扫码看教学视频

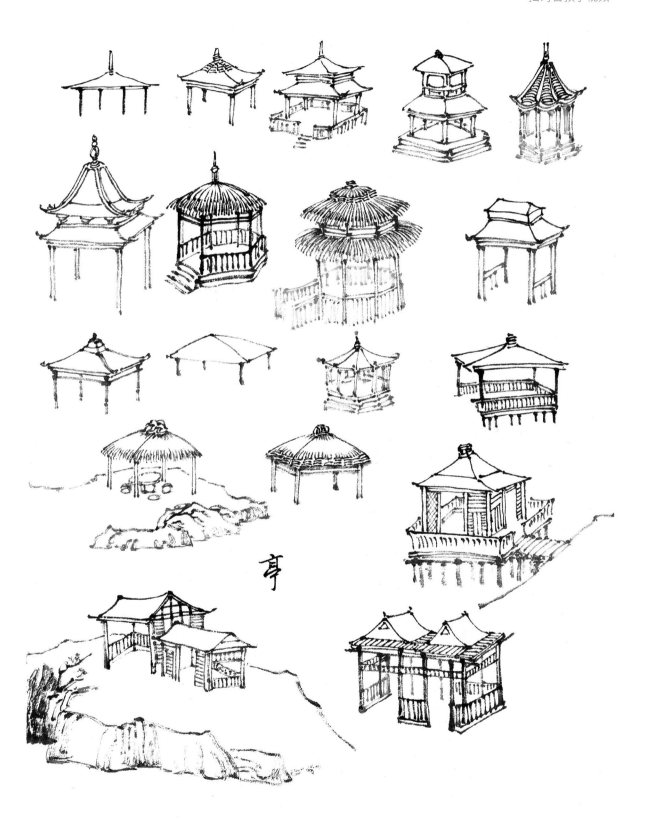

亭

亭子的造型风格和画面的地域性及其他物象相呼应。

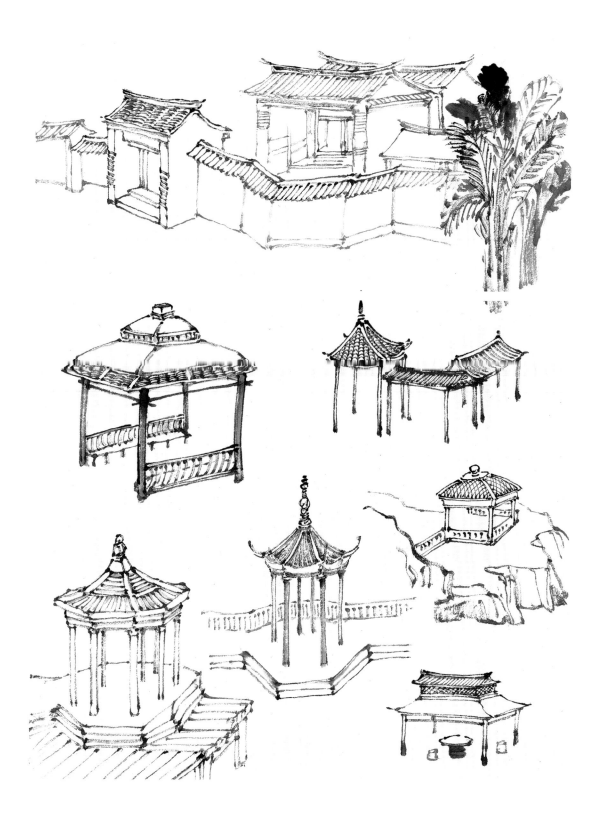

榭一般都在水上，或临水而建。

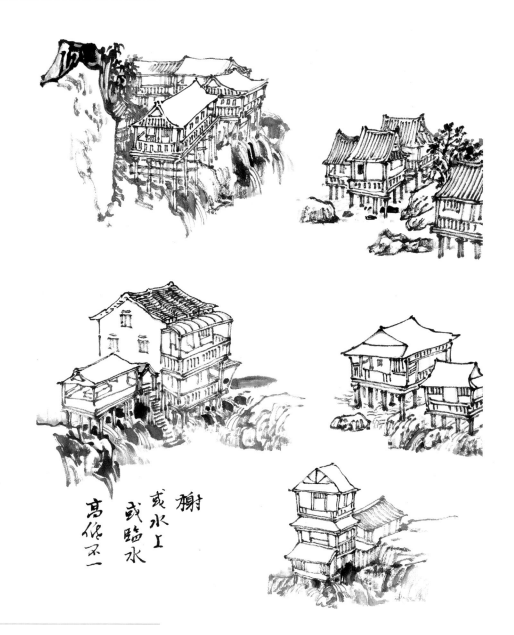

榭或水上或临水高低不一

亭榭与楼台。

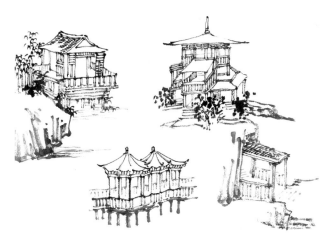

亭榭、廊桥、楼台有机结合。

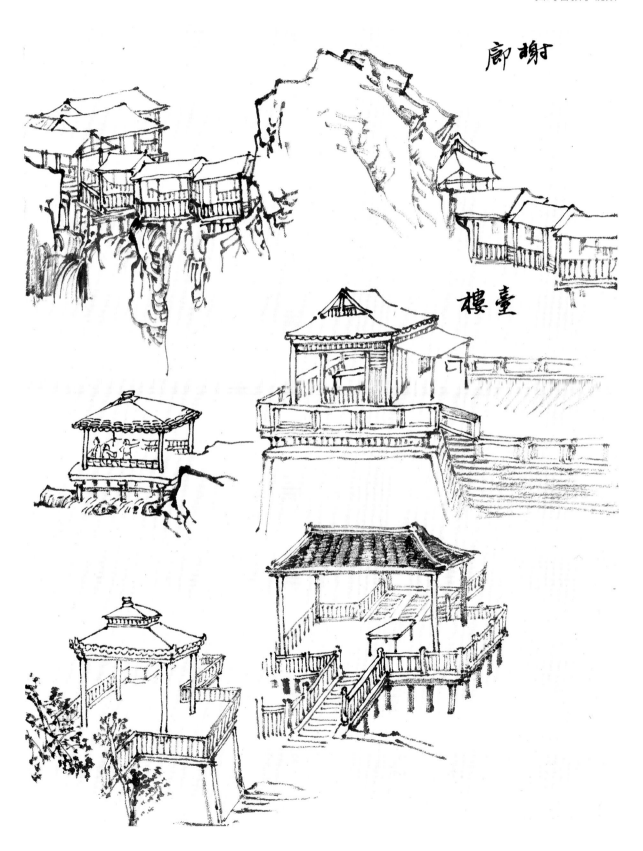

廊榭

樓臺

楼台规制视画面需要而定。

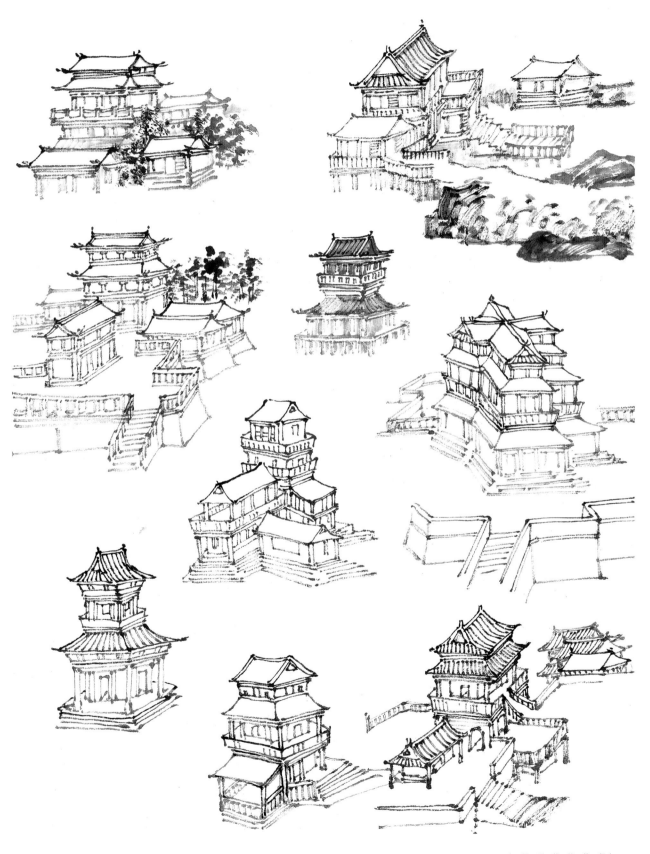

楼台、塔台造型不一。

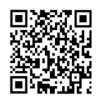

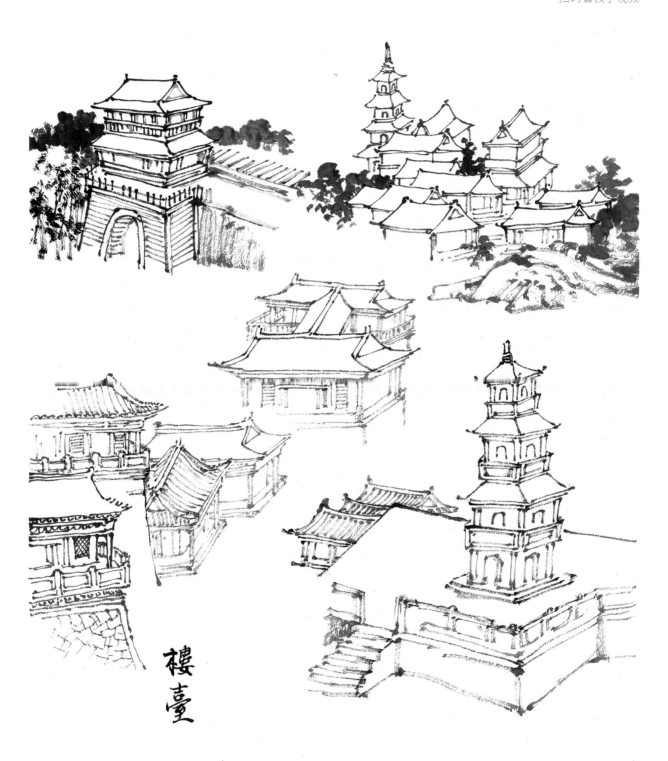

樓
臺

楼台有不同造型和角度、层次。

第二节　人物动态

　　人是万物之灵，在点景中最能直观表现出画者襟怀抱负。人物各种不同的动态能反映出不同的活动内容，映射出不同的精神意趣，如劳作、操琴、品读，等等。往往点景人物画的都是作者自己，或是自己所向往的、要歌颂的。其形象造型虽小，却千姿百态，历代服饰、各族个性都能为画面起到点明主题的作用。点景人物也应与画面意境呼应顾盼。山水画的点景人物与独立的人物不太一样，取简约明快为宜。

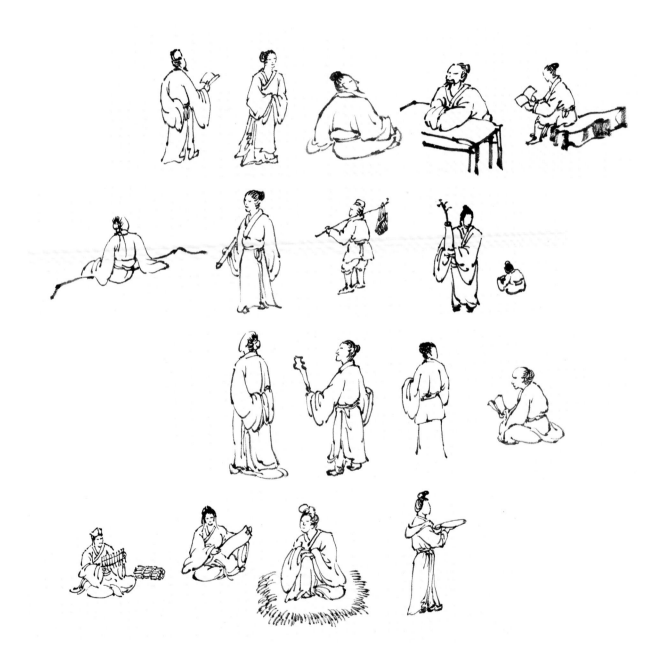

休闲动态，最常使用。

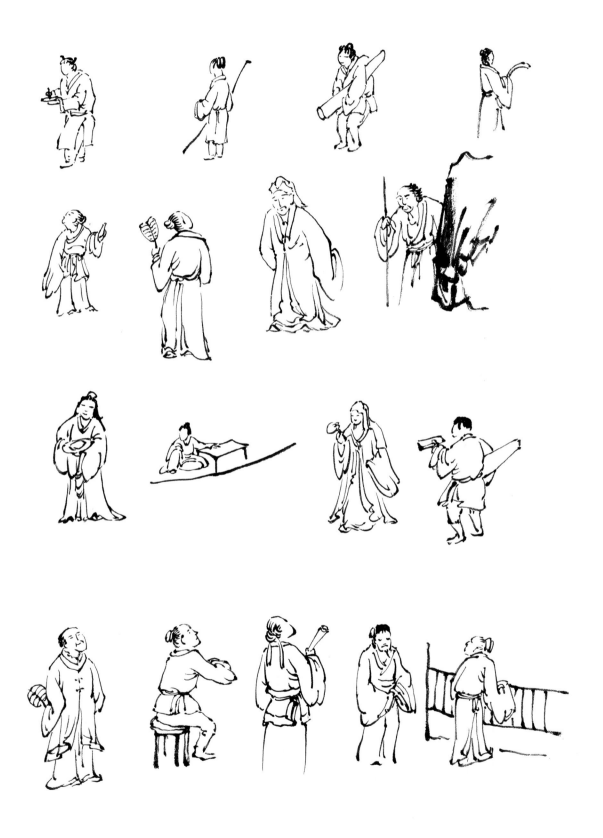

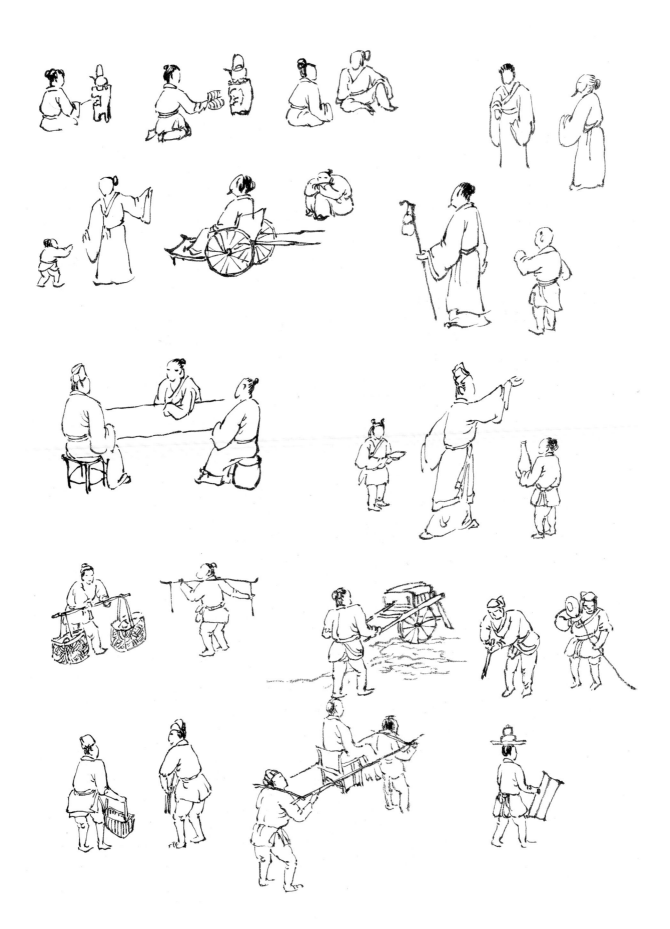

人物对应动态。

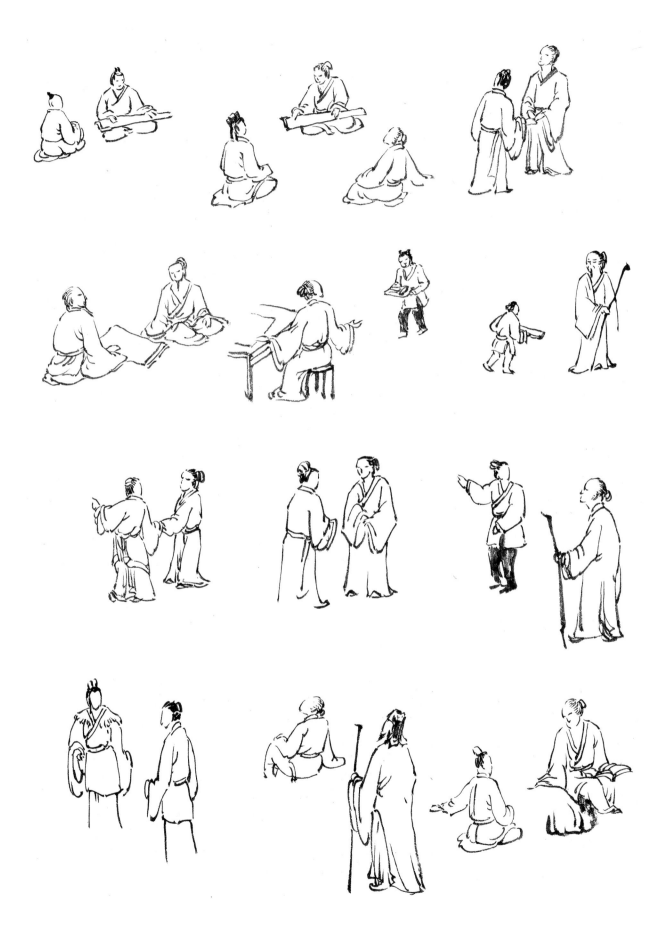

休闲动态。

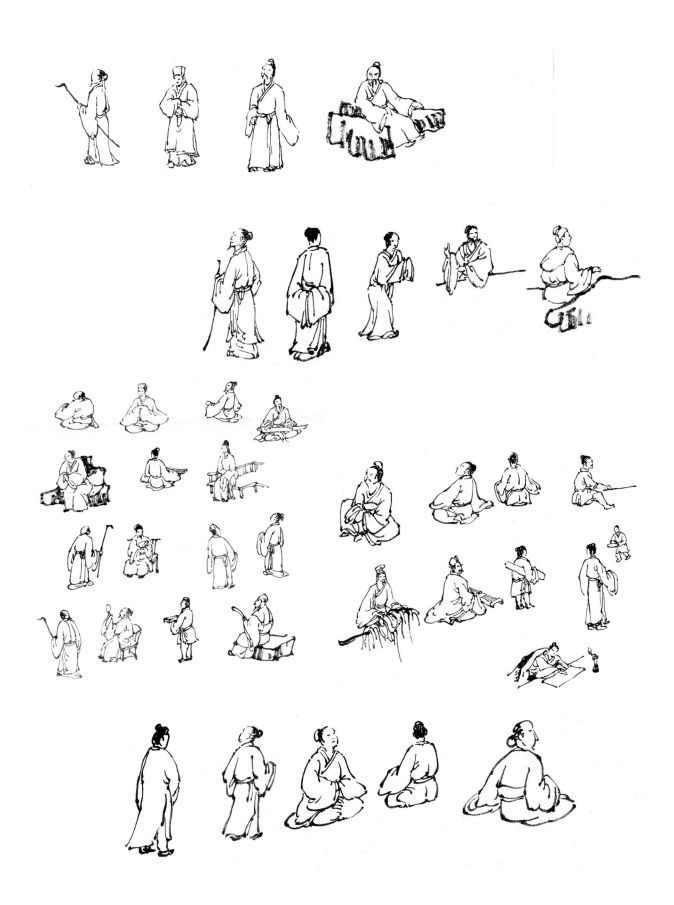

古人劳作动态。

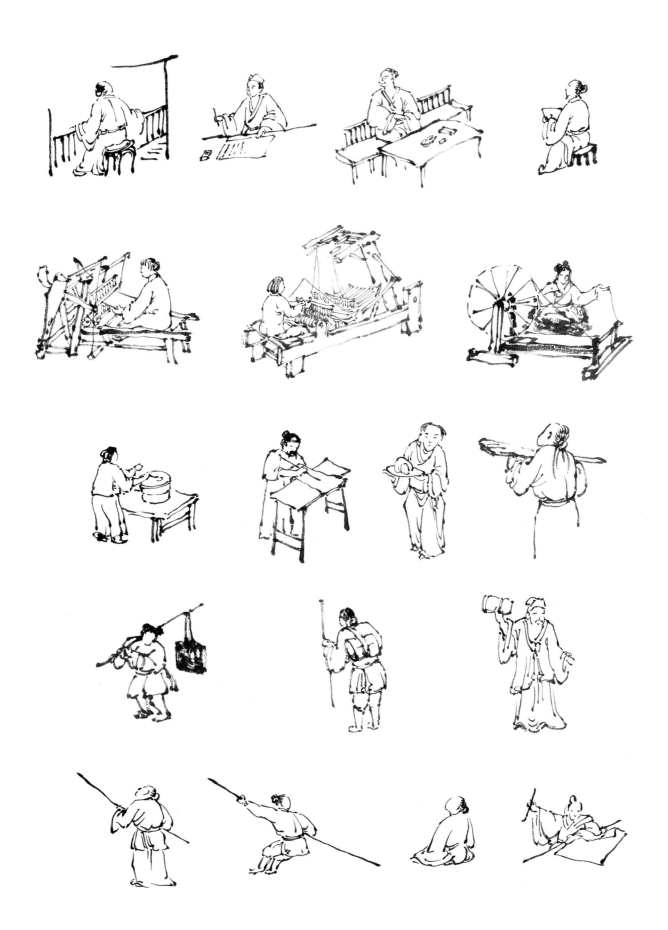

第三节　动物意趣

动物在山水画中也经常出现，代步驴马、农家牲畜、飞禽走兽都可入画。运输放牧、圈养野生，都能给山水画增加主题之意。而且动物单独出现时，大多可不分年代，因时而分。动物又有不同隐喻，如猪喻殷实、鹿喻前程、羊喻吉祥，等等。

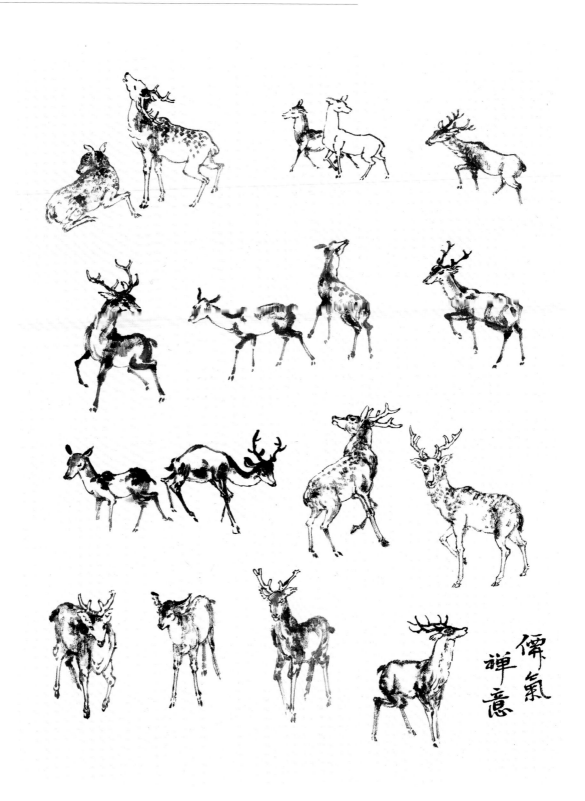

僊氣禪意

鹿象征快乐、禄、禅意、仙气。

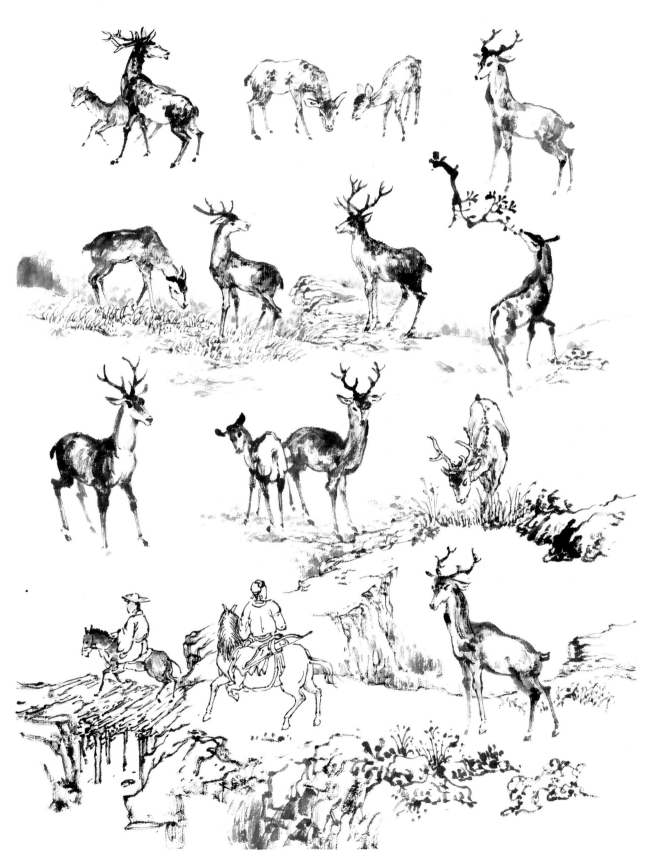

简笔勾线或水墨写意，根据画面而定。

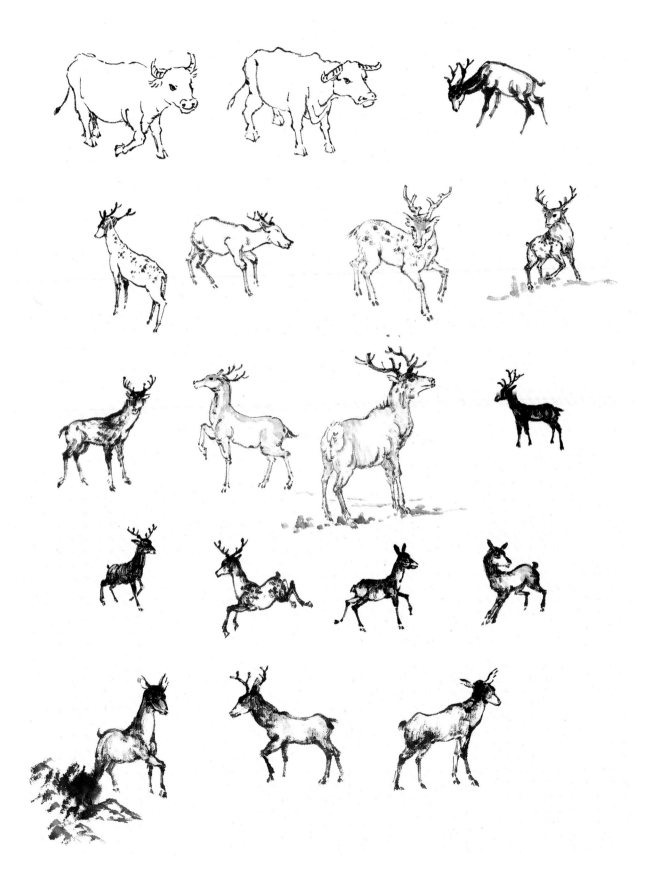

马象征成功、速度、贵气、健康、自强奋进。

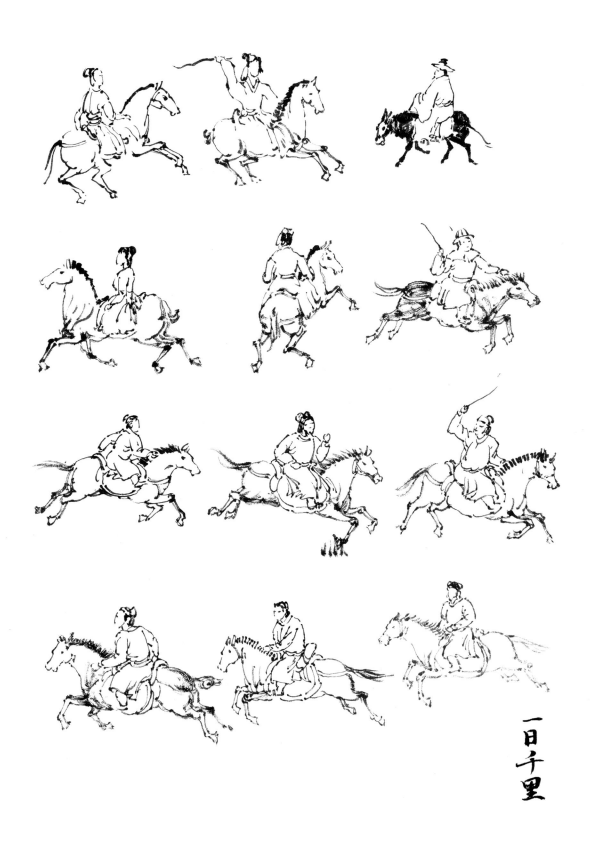

一日千里

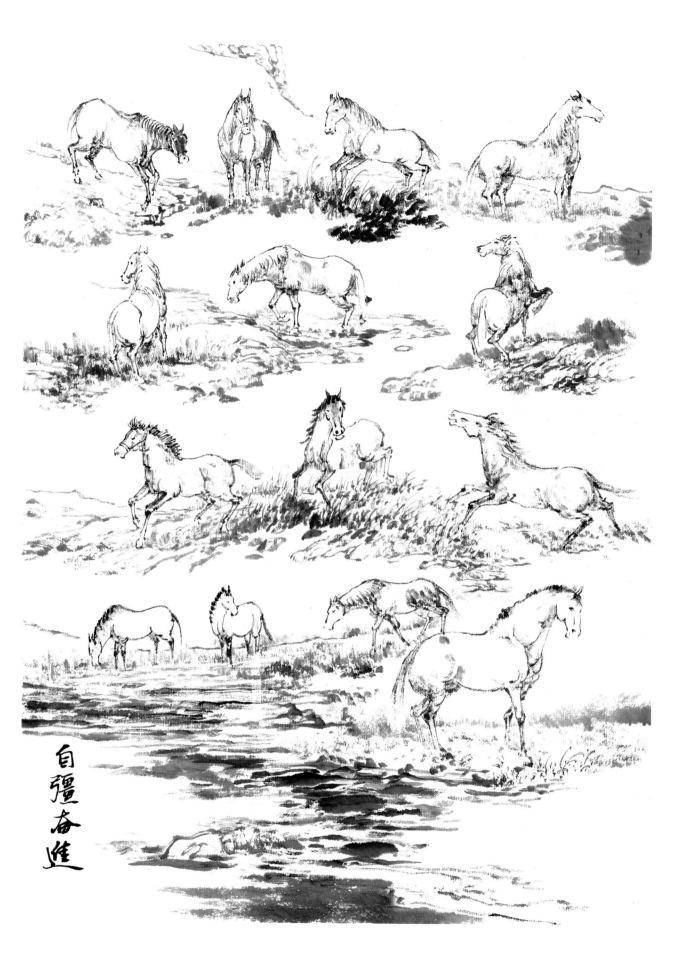

自彊奮進

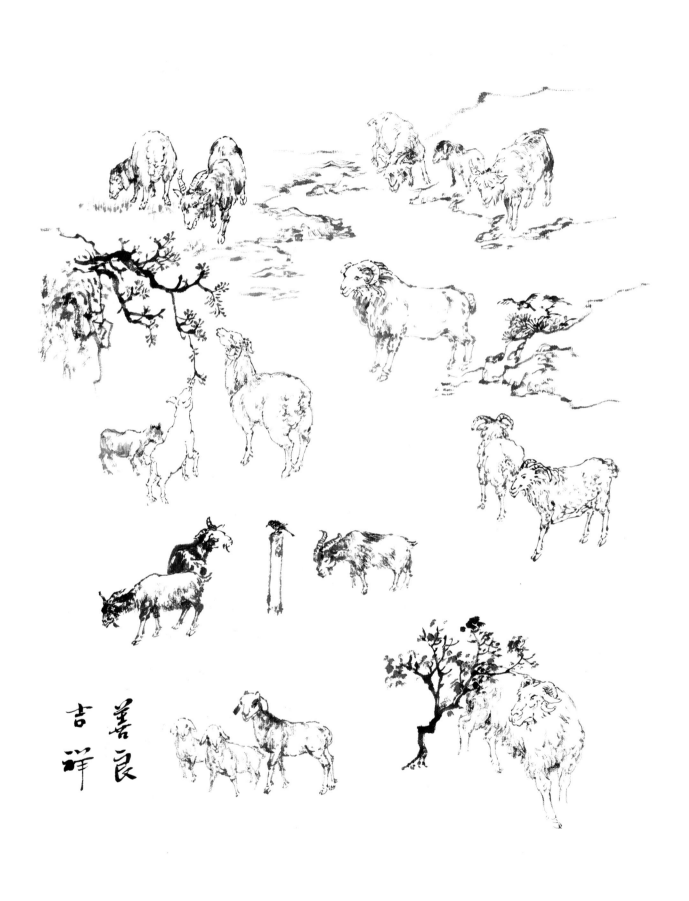

善良
吉祥

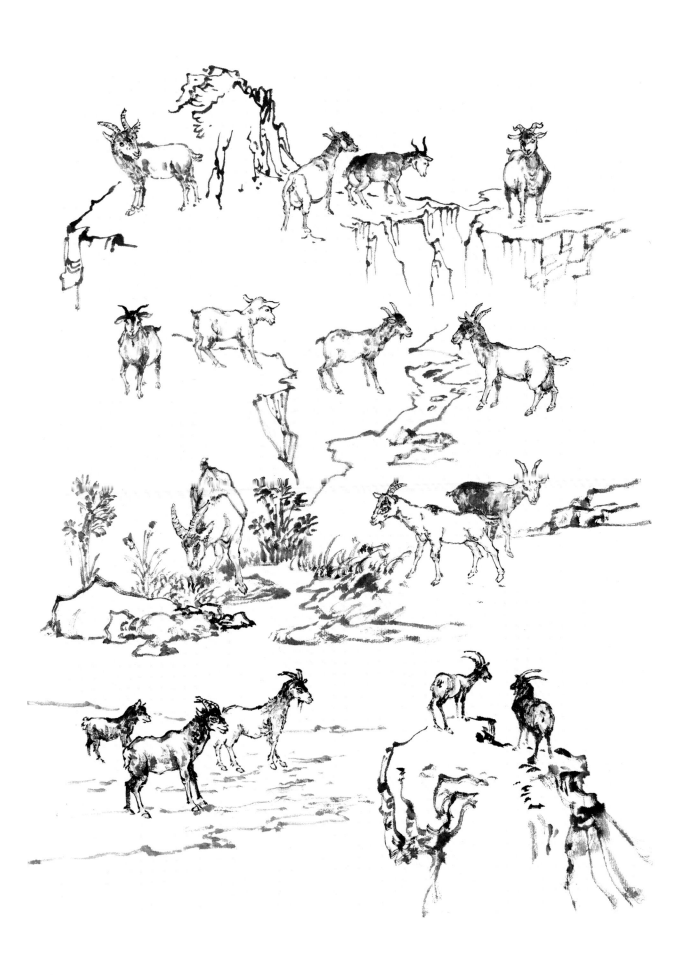

牛象征吃苦、耐劳、奉献、辛劳。

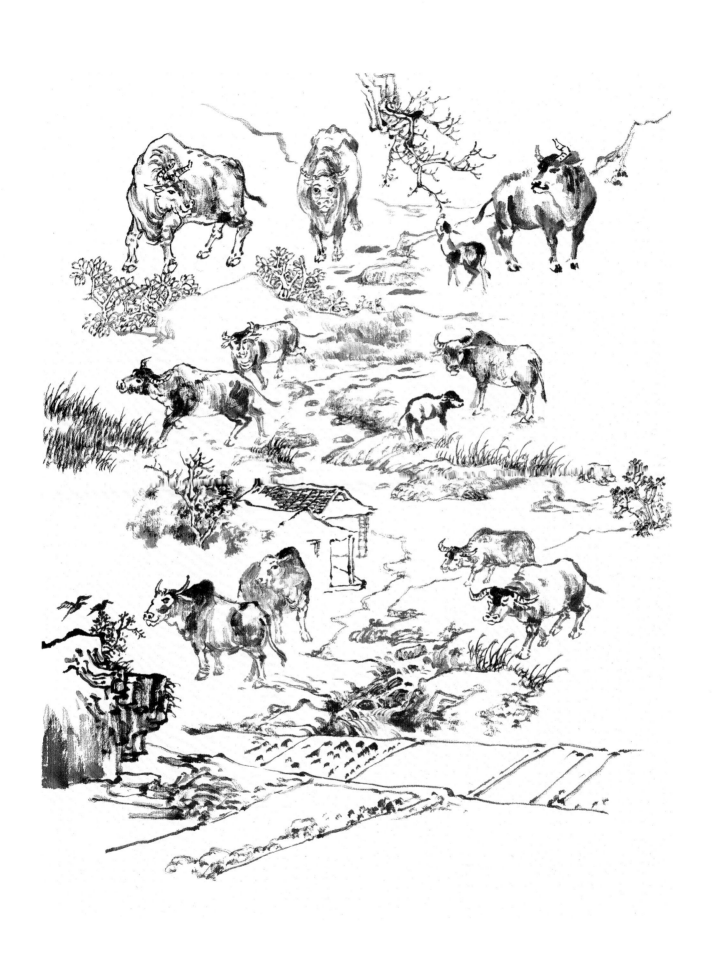

猪象征殷实、安逸、憨厚。

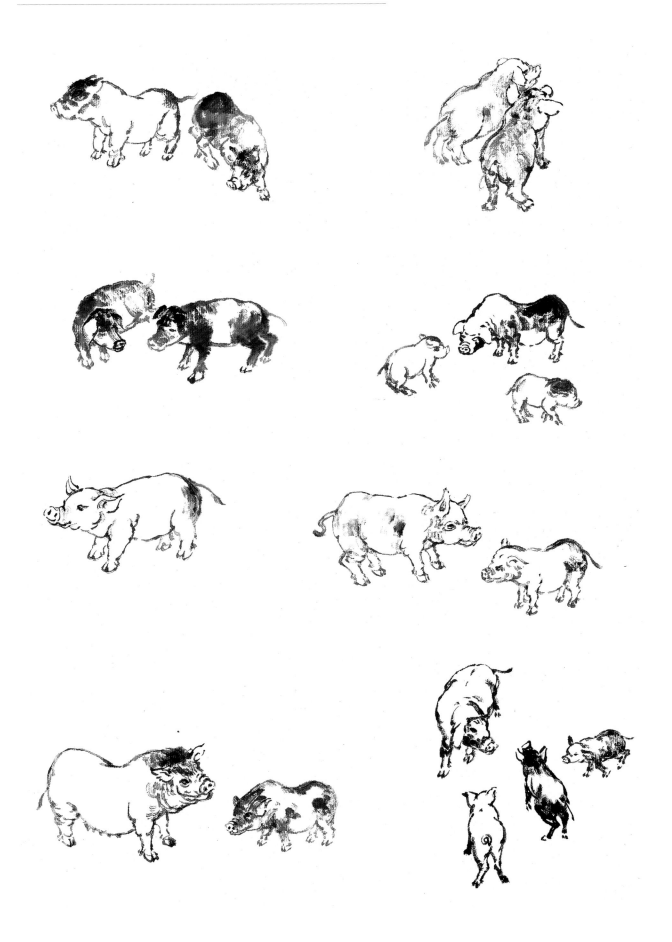

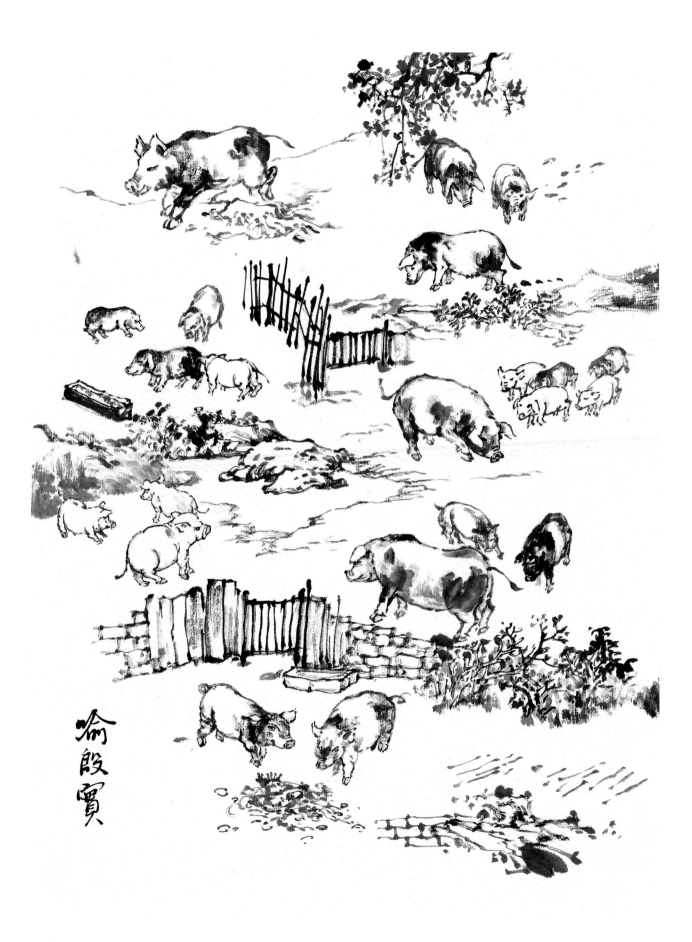

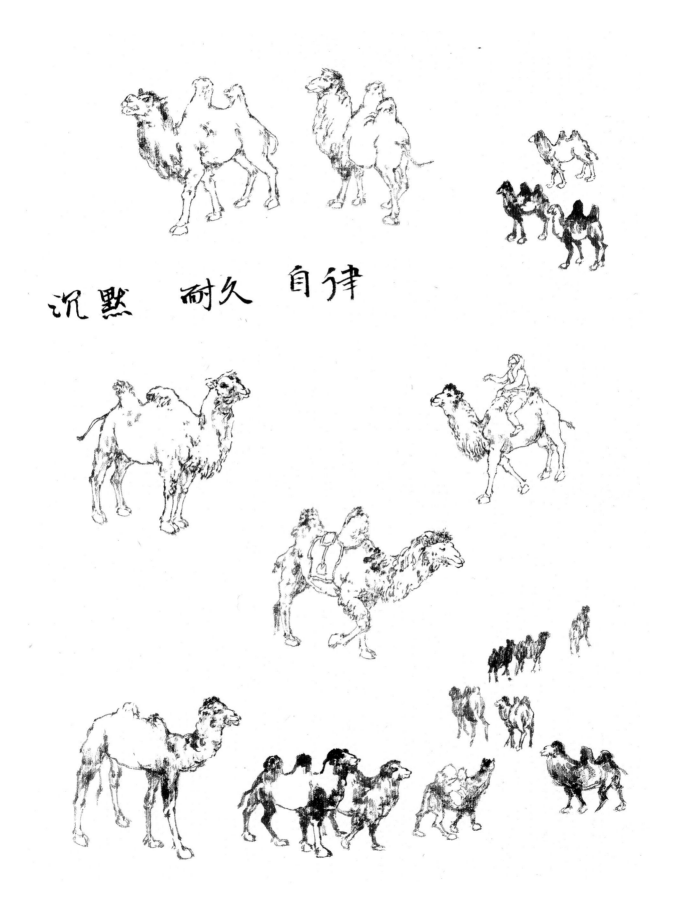

沉默　耐久　自律

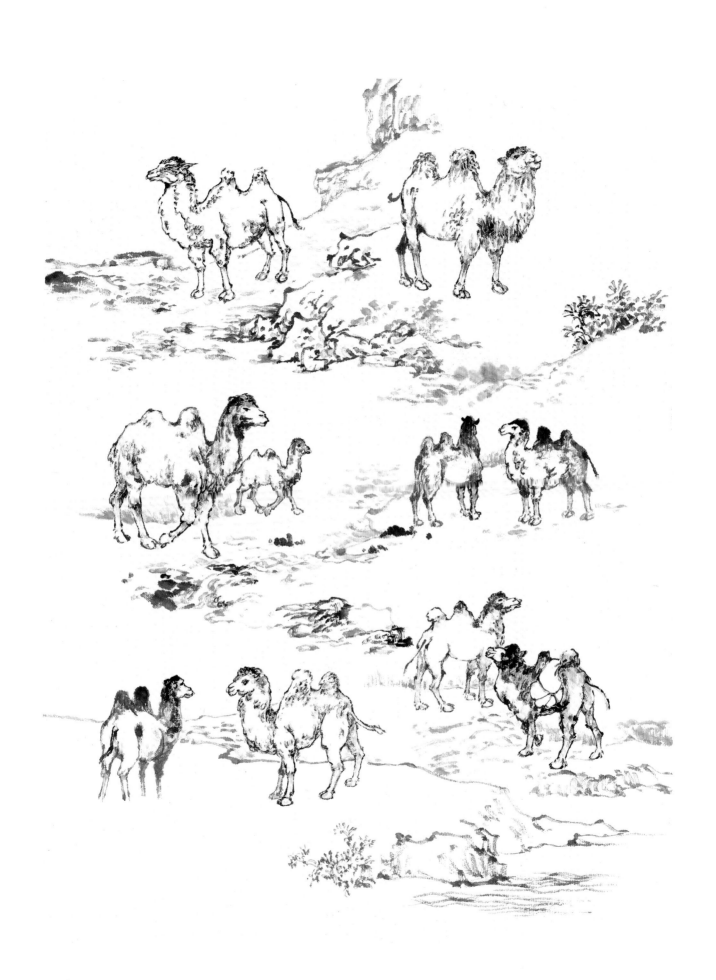

第四节　路桥栈道

　　山水画中有丰富的丘壑沟渠、错落断坡，使它们连接起来的是路桥栈道。根据地势、地质地貌以及乡土民俗的不同，因势修路，阔水长桥，断崖穿岩栈道，水乡行舟拱桥，有理有据，才能给画面增色。

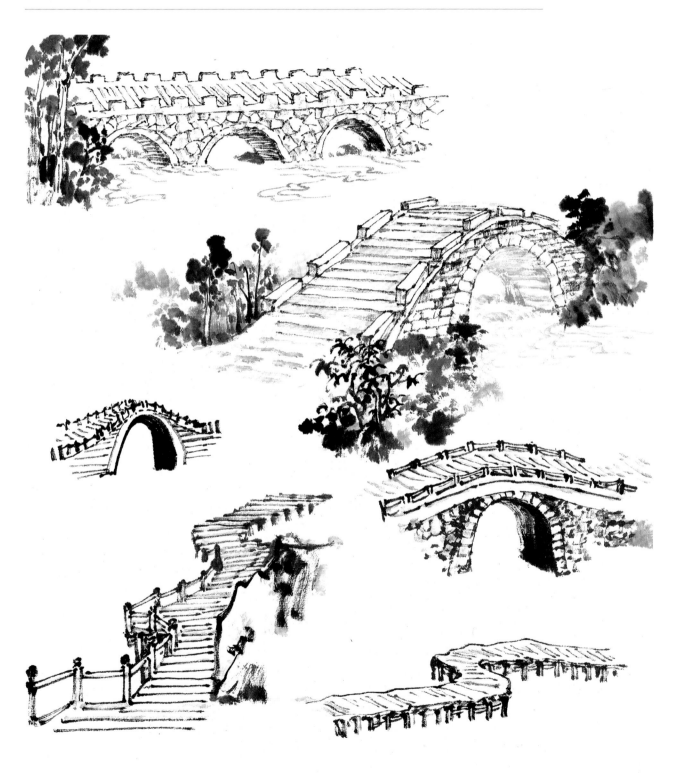

简单桥梁一般在屋前村边，形式要和画面协调。

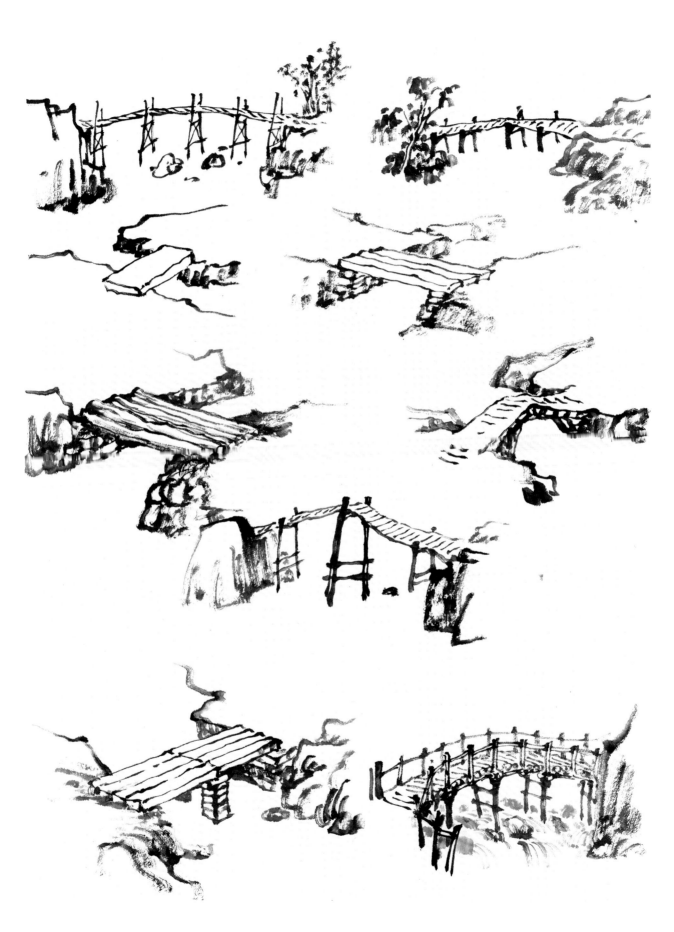

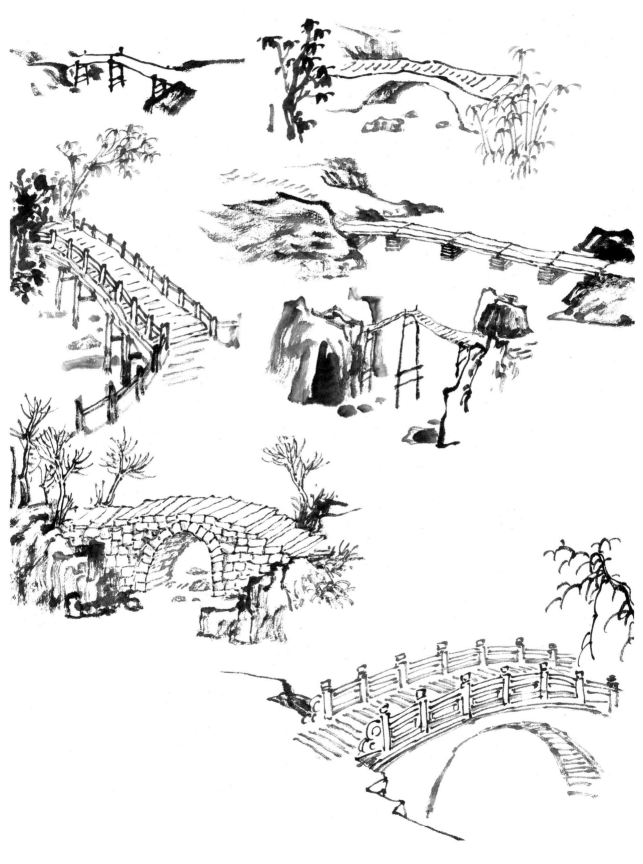

亭桥、廊桥也有繁简，视画面情况及所写地域性而不同。

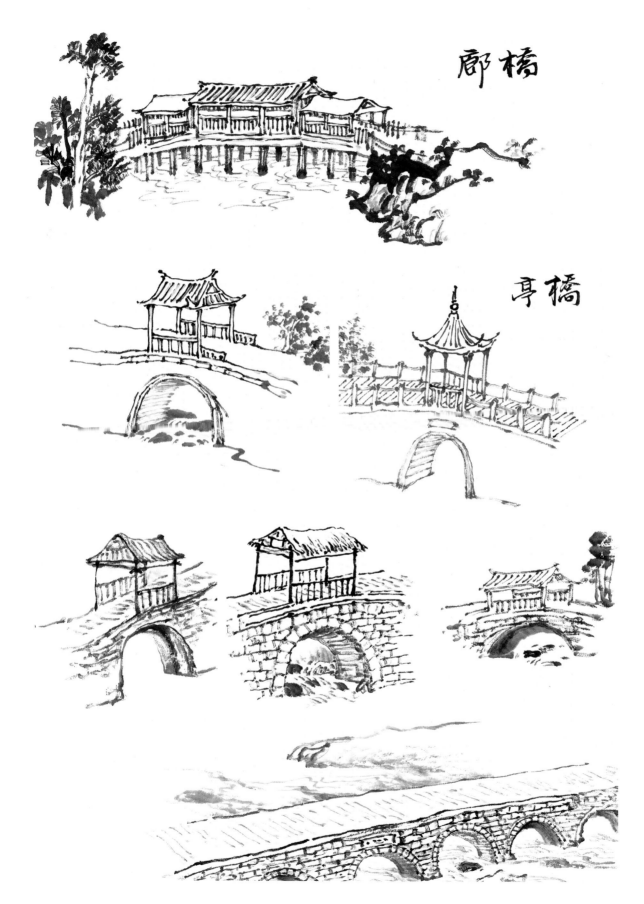

廊桥

亭橋

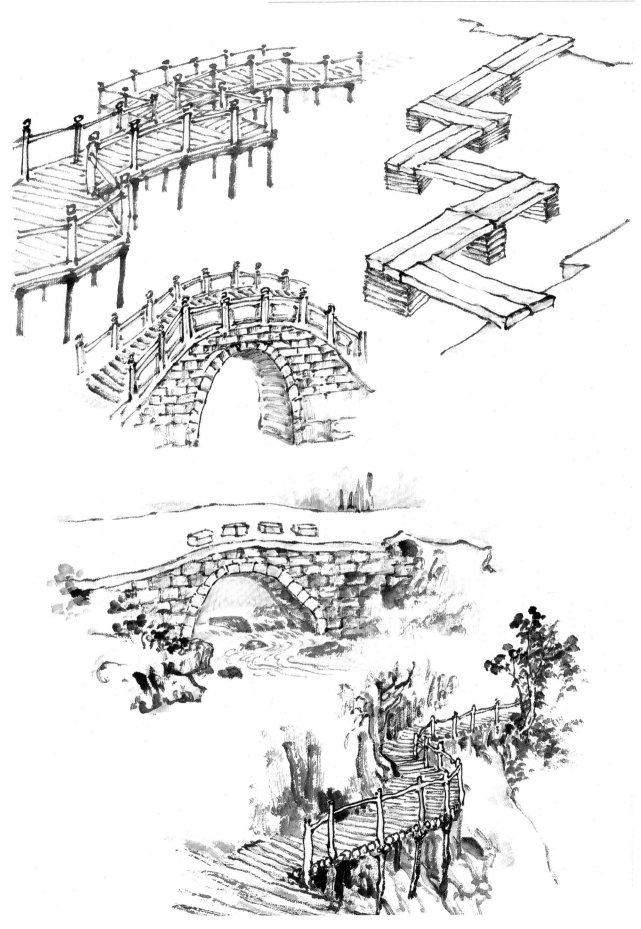

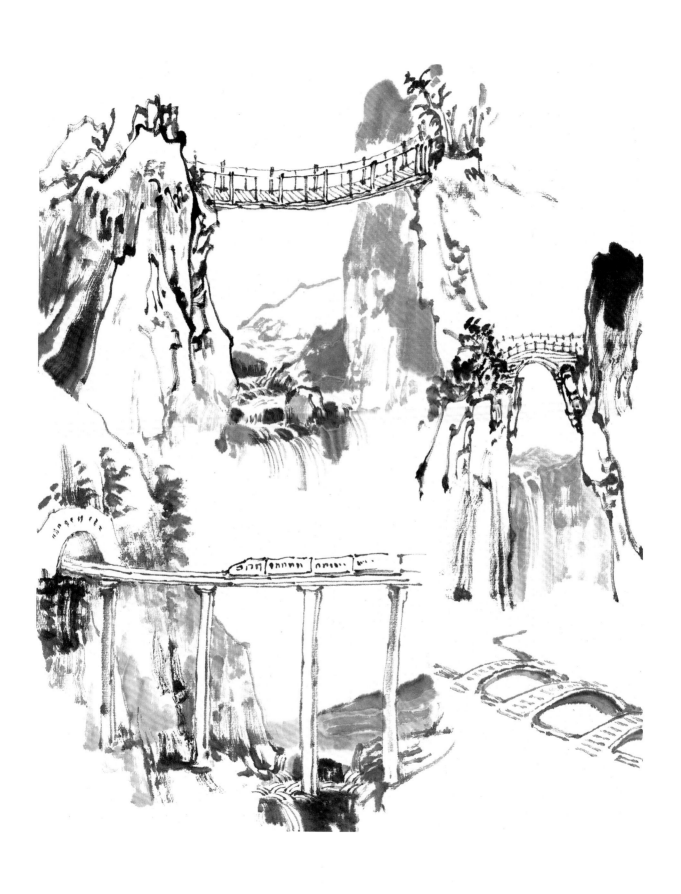

第五节　船艇舟棹

　　舟船也是多见的点景，水域不同、功用不同，船的构造也有不同。江河湖海、水乡山峡，船只各式各样不一而足。扁舟远帆、高旅航运，以为画面增势、添意、增韵为宜为佳。

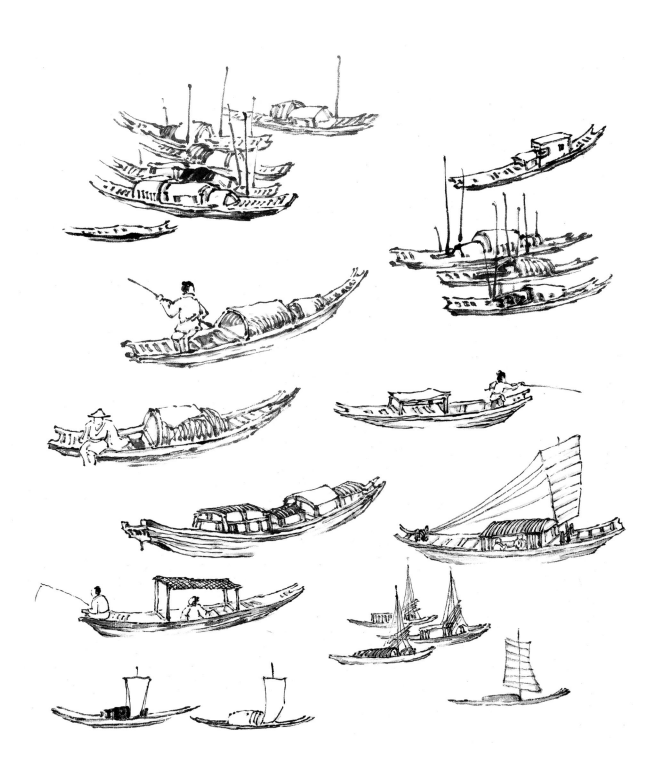

此类小舟形式各样，一般作中远景或不重要位置的点景。

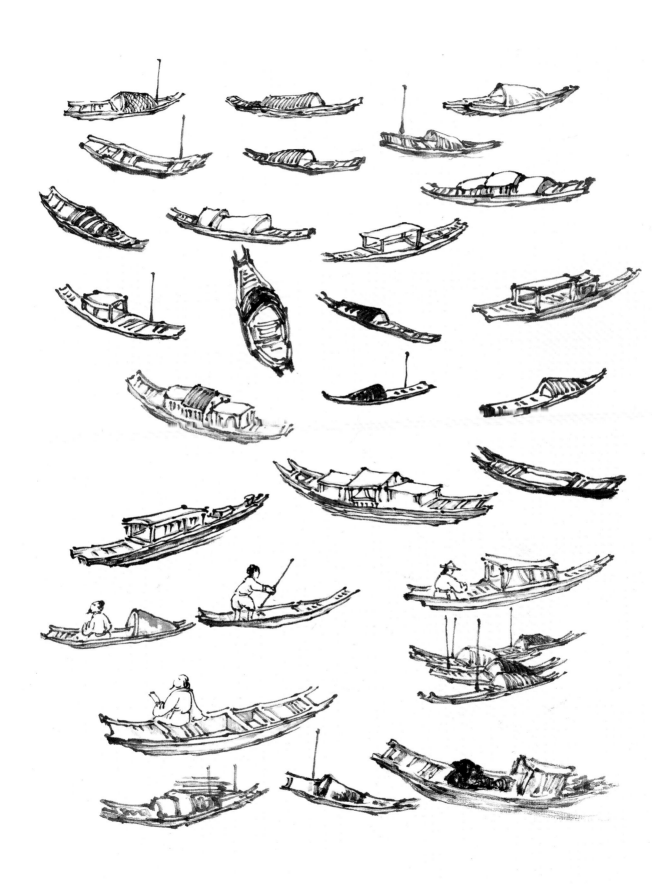

船的结构详细，船上人物及器物明显，一般作为近景点缀，或置于主要点景位置。船边水岸、烟波、植物等物象也相对笔墨精到。

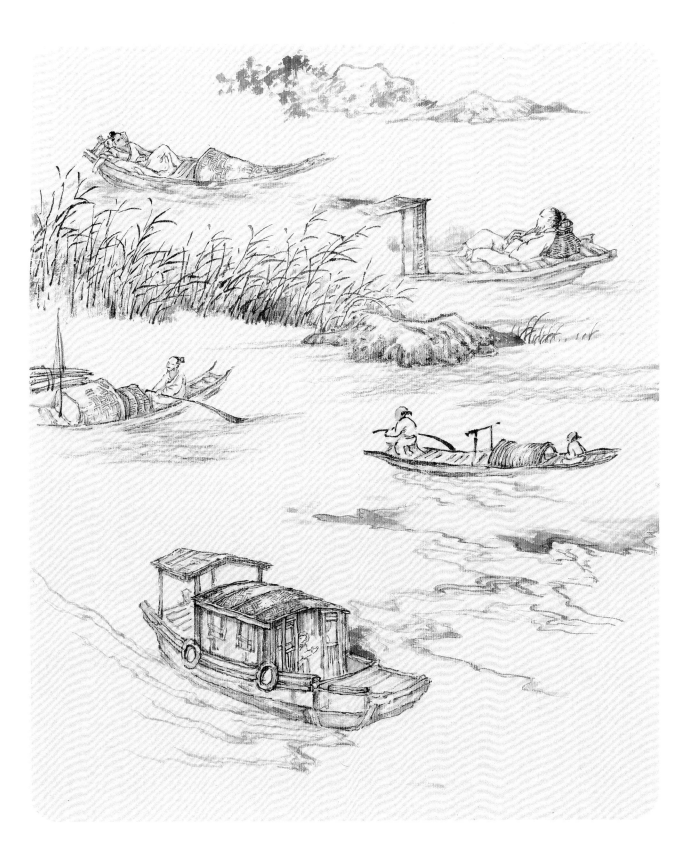

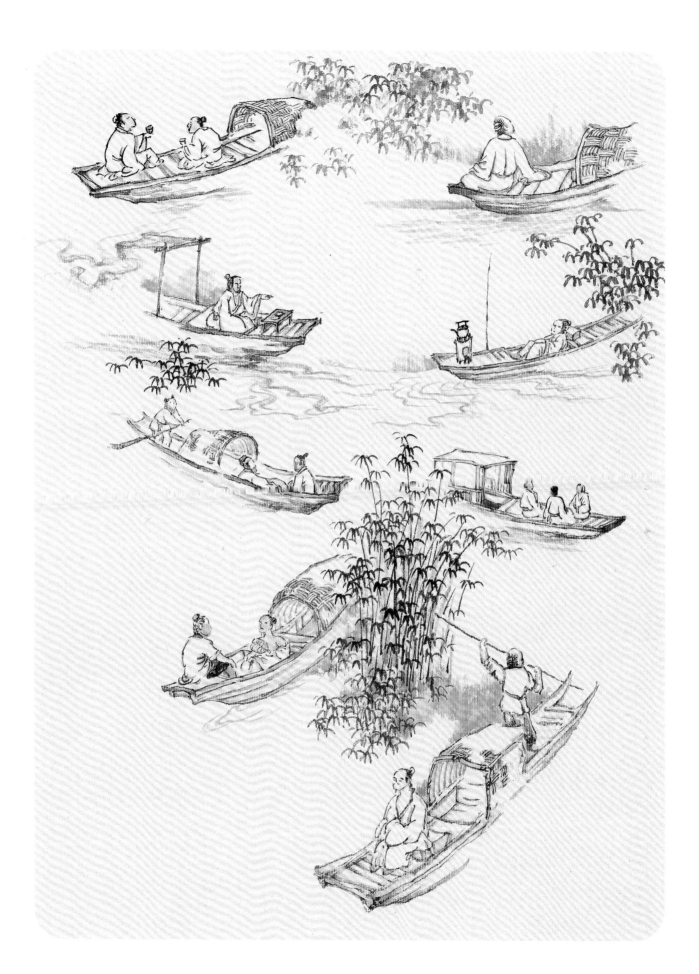

第六节 现代交通

山水画当随时代，点景内容也应当随时代。现代感强的笔墨和画面上现代的物象更协调。大家都是活在当下，眼睛所见绝大多数都是现代的东西。现代点景只要处理得当，都可以进入画面。

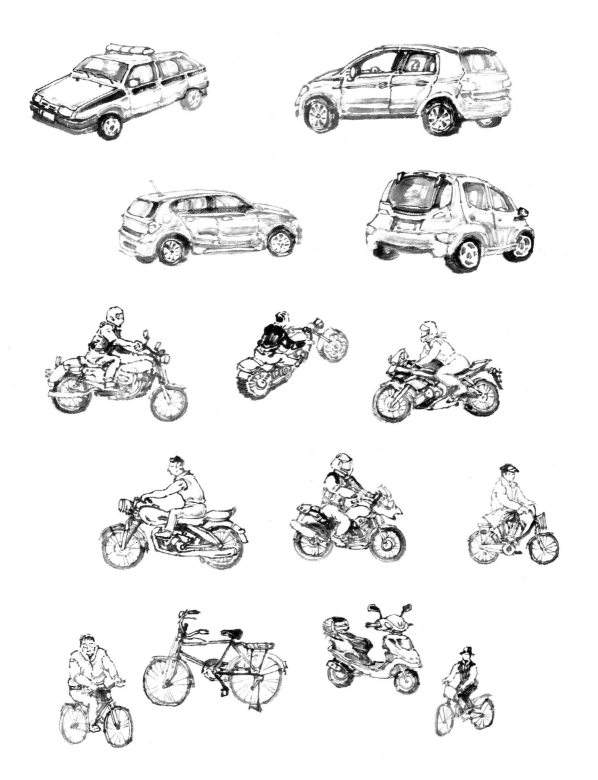

现代感强的画面适合用现代交通工具表现。

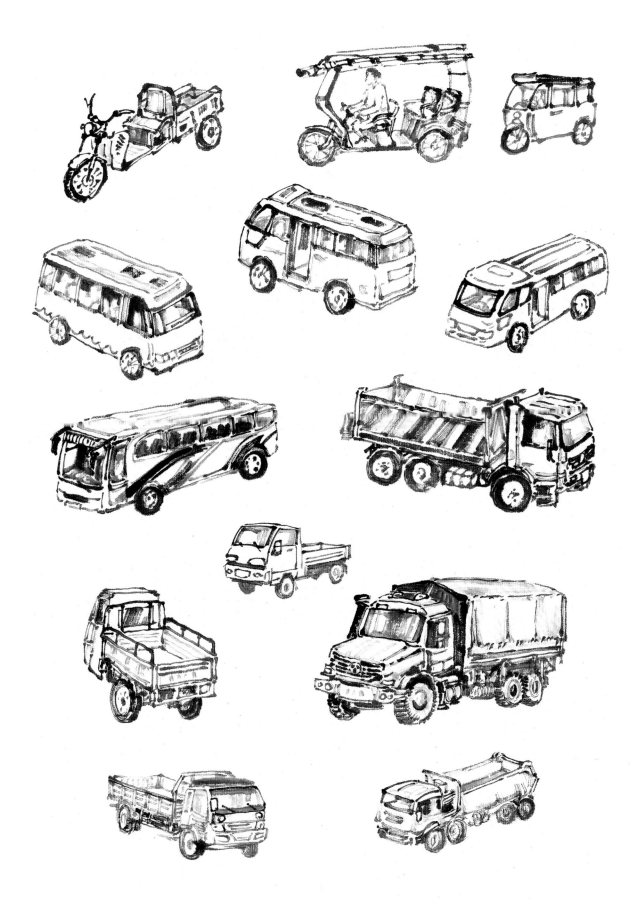

中国画技法教程
点 景 画 法

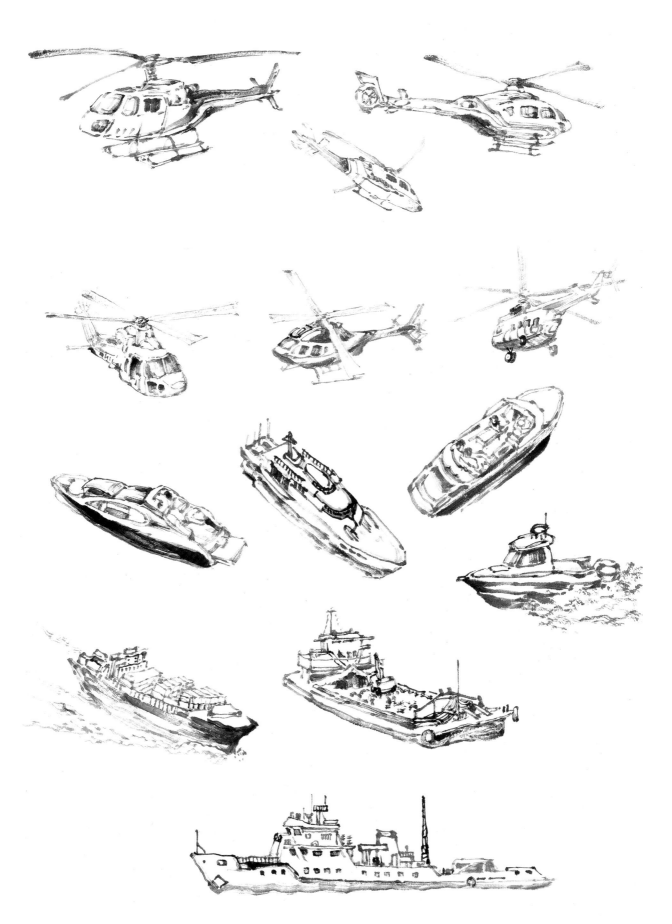

第七节　民居宅院

　　民居宅院既可表现一种田园诗意、隐逸自然、回归宁静的情怀，也可表达温馨、实在、自由、乡愁的感情。其程式是历代画家从生活中提炼写生来的，涵盖中国所有的建筑风貌，丰富多彩。

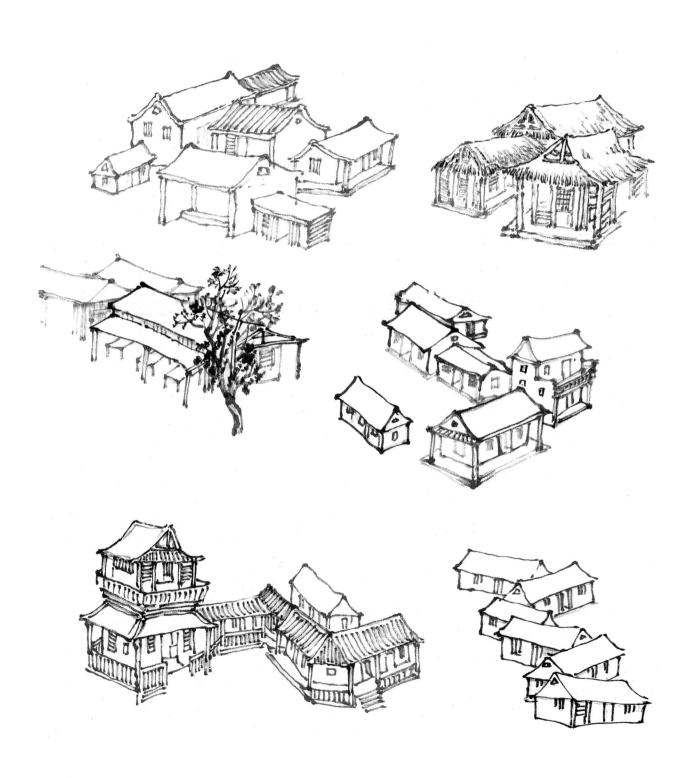

民居的材质和形式要和画面的内容相协调。

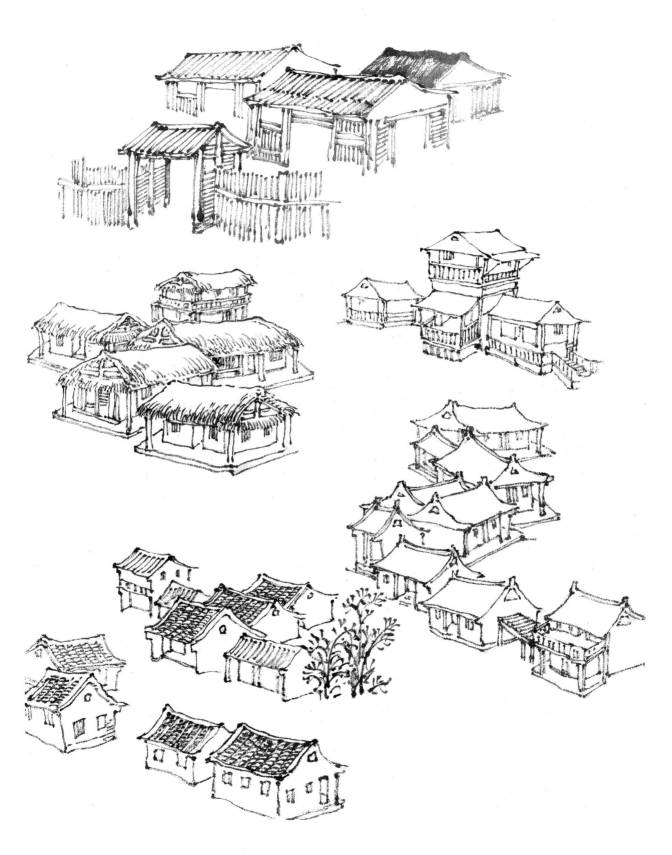

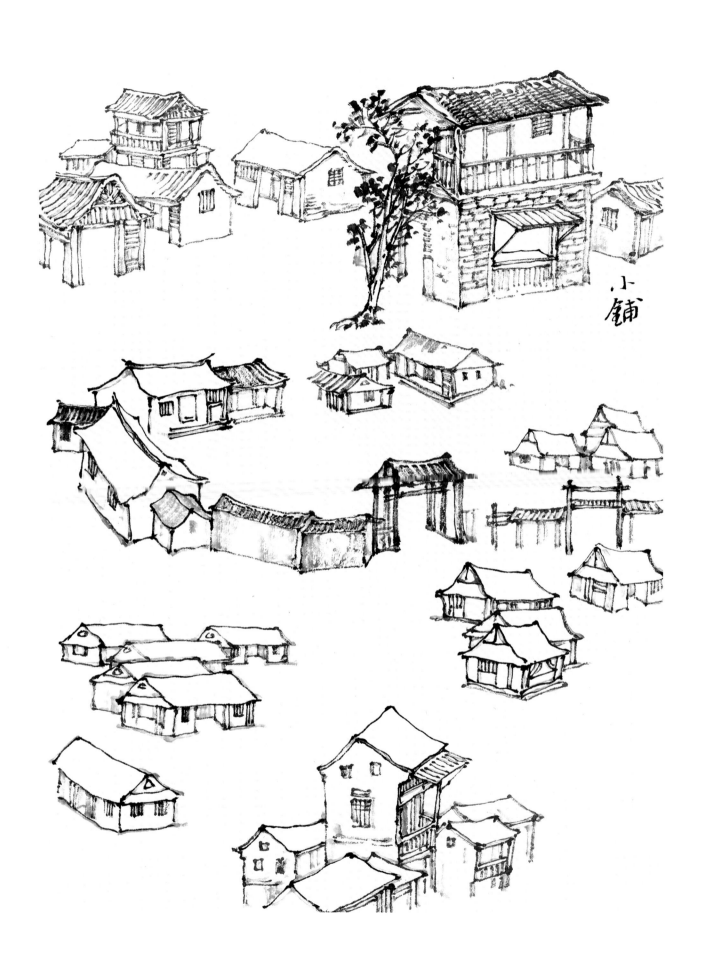

小鋪

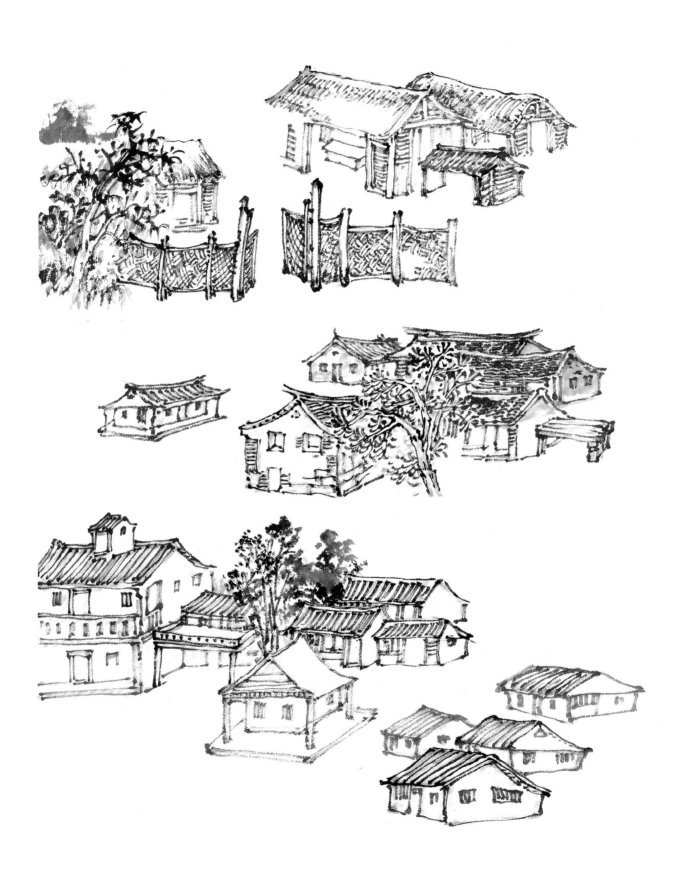

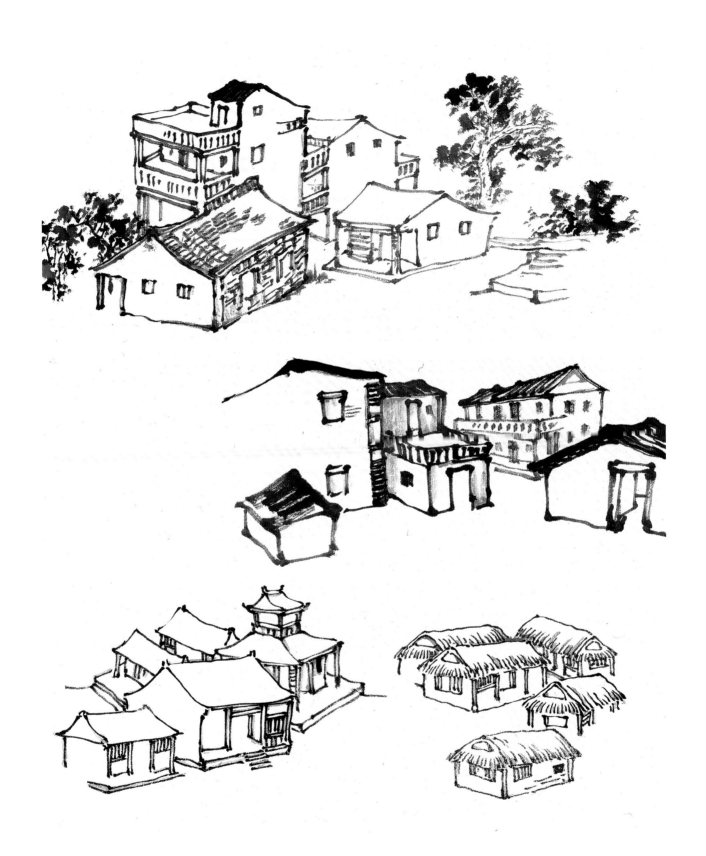

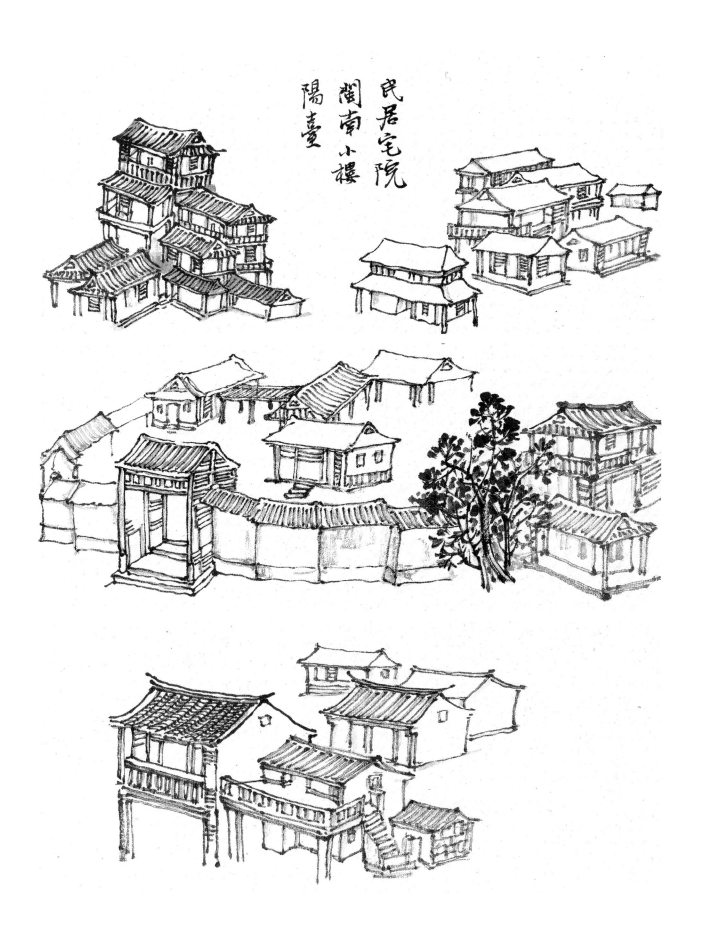

民居宅院
闽南小楼
阳台

第八节　经幢碑塔

　　碑塔之类建筑基本与宗教信仰、文化背景有关，也是很好的题材。山水画中经常画上宫观寺庙等建筑物象，与经幢碑塔有异曲同工之妙，而且隐喻更巧妙，在画面中更加简练。经幢碑塔在形制上有一定的规格限制，但即使在规制内其个体也是有丰富变化的。新建或古迹的造型都美观大方、庄严肃穆。

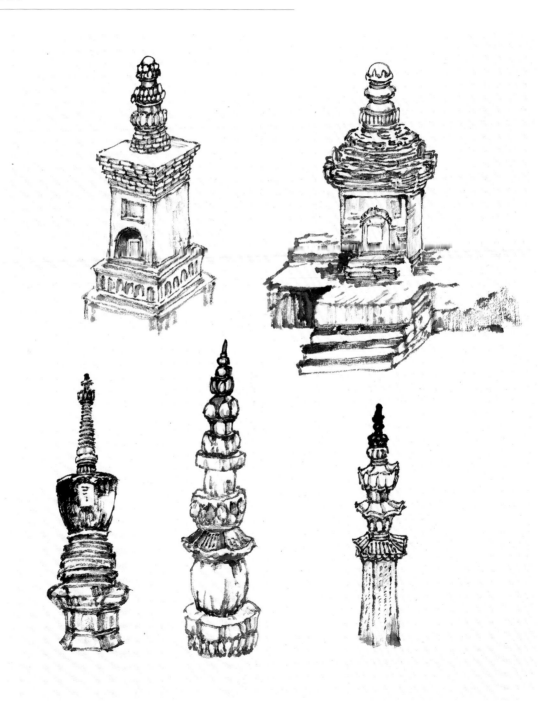

碑塔类建筑物有宗教特征，儒、释、道都有各具特色的碑塔建筑。创作时一般不考虑类别，但要协调。

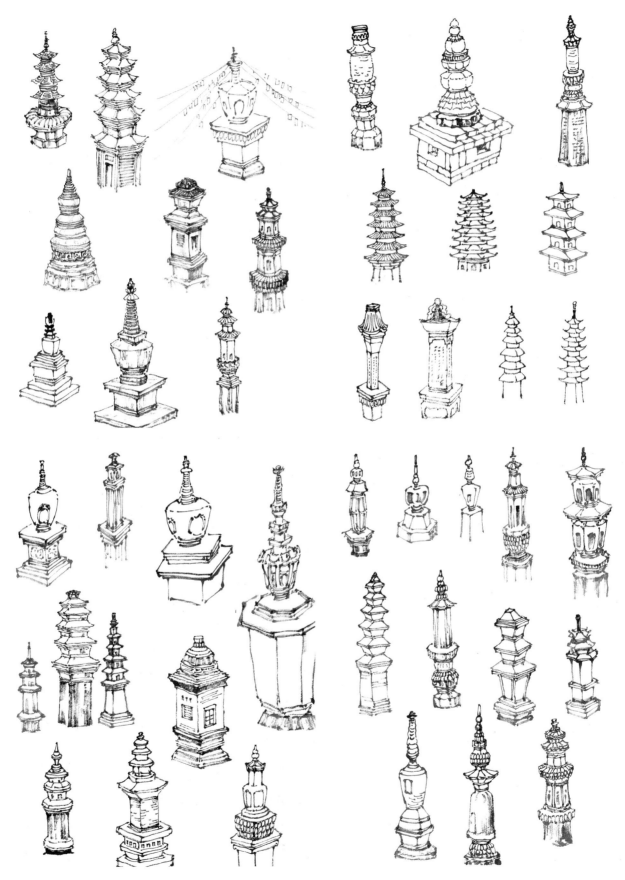

第九节　墙垣栅栏

　　院子围墙之类的建筑物不仅要和画面主建筑、画面营造的氛围相协调，也要与画面表现的地域风土特色建筑风格相协调。

　　木栅栏、土石墙、藤竹、荆条、砖石各有风情意趣，点缀相应的画面主题。

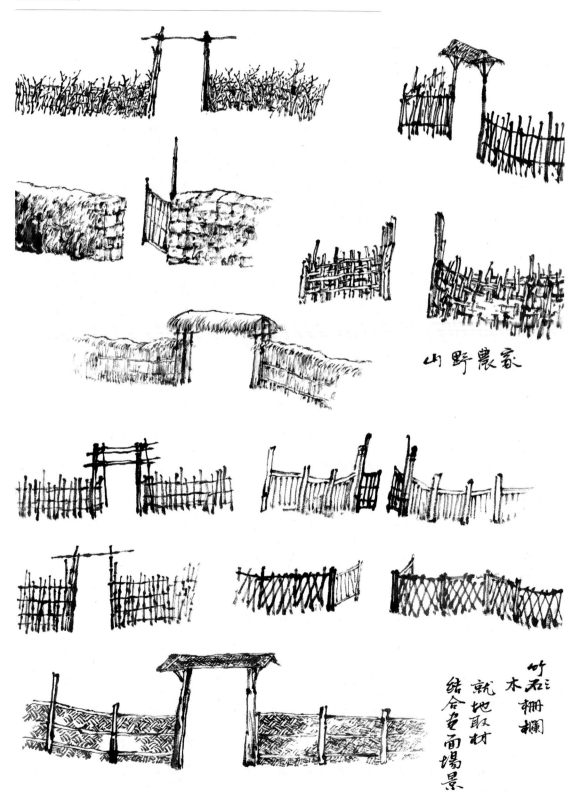

山野農家

竹石木栅欄
就地取材
結合画面場景

闽南建筑常见的几种围墙形制：出砖入石、花砖、石条、石板材、水泥墙。运用时要根据画面主要物象内容来选择。

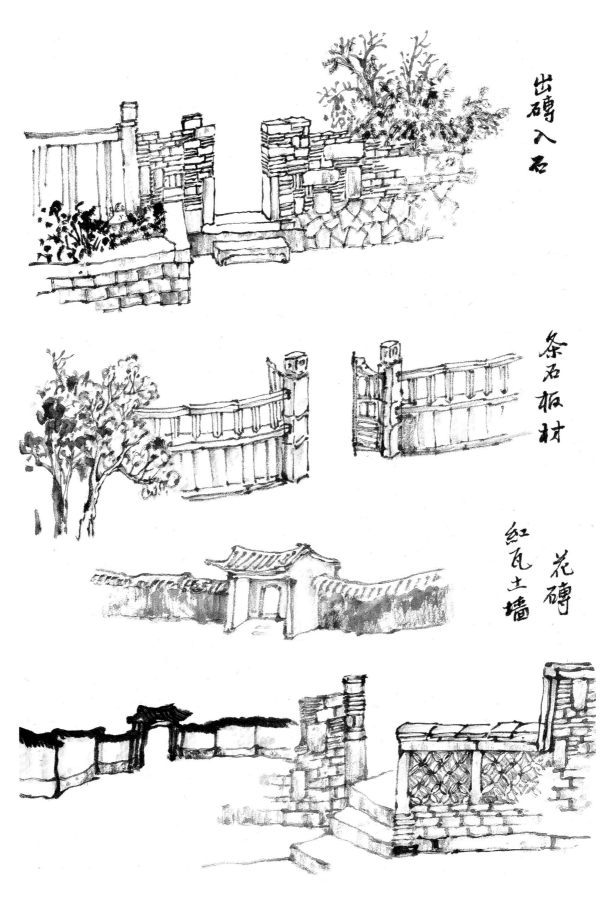

出砖入石

条石板材

红瓦土墙　花砖

出砖入石的围墙形式颇具装饰性。

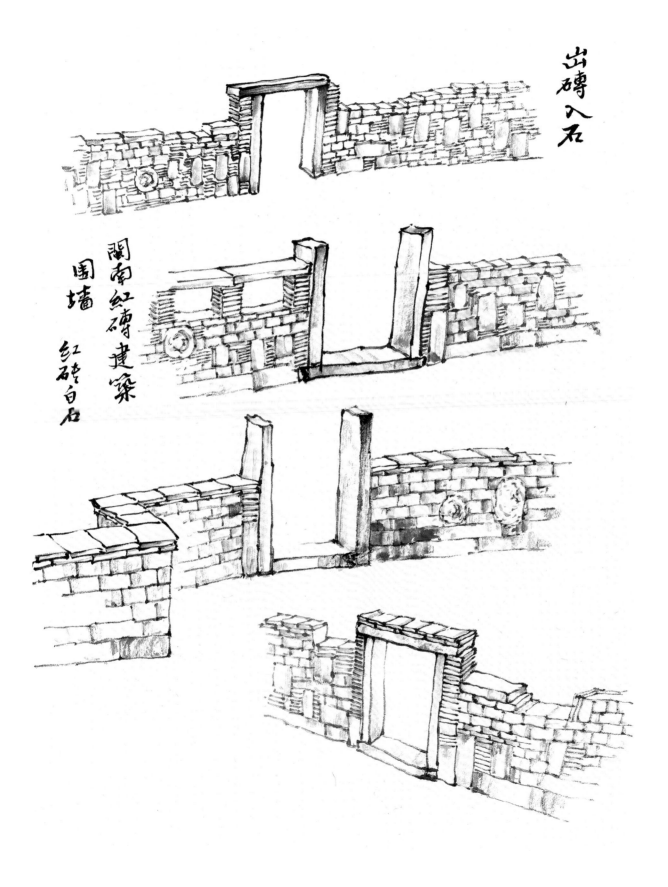

出砖入石

闽南红砖建筑

围墙

红砖白石

第三章 古画临摹创作及步骤

临摹北宋李成《晴峦萧寺图》

1. 粗略勾出房子的造型，注意虚实关系。

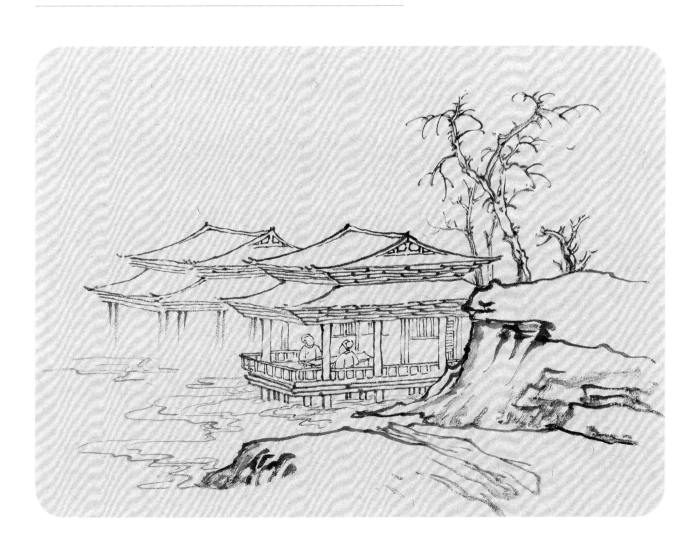

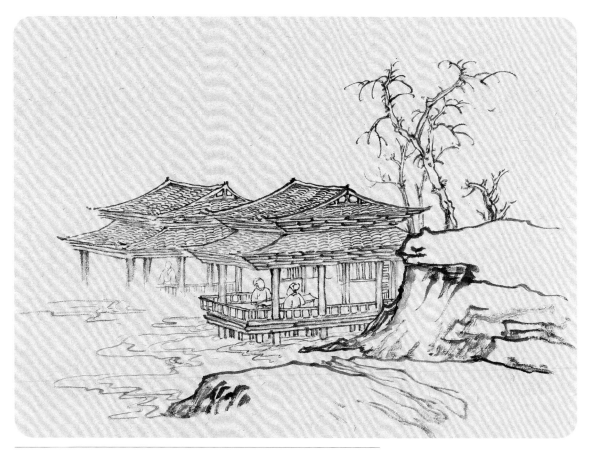

2. 增加房子的结构细节，注意与云水的虚实关系。

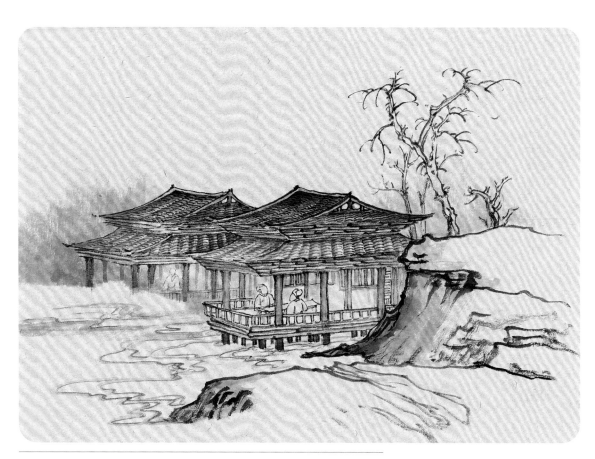

3. 渲染房子的结构和关系。

4.上色：根据浓淡虚实和固有色上色，可深浅不一，也可多遍上色。

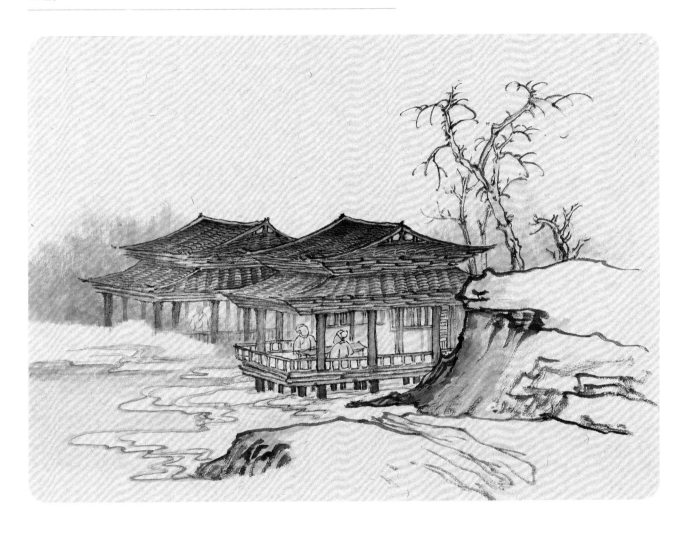

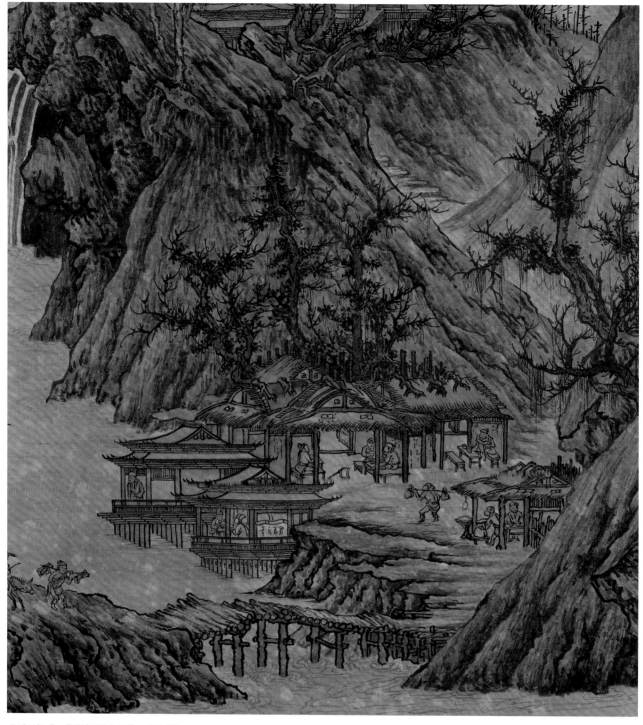

北宋 李成 《晴峦萧寺图》（局部）

　　李成（919~967），字咸熙，号营丘，京兆长安（今陕西西安）人。五代宋初画家，与董源、范宽并称"北宋三大家"。博学多才，胸有大志，无处施展，醉心于书画。乾德五年，病逝于陈州，时年四十八岁。擅画山水，师承荆浩、关仝，后自成一家，喜欢画郊野平远旷阔的风景。平远寒林，画法简练，气象萧疏，好用淡墨，惜墨如金；绘画山石如卷动的云，人称"卷云皴"；绘画寒林，开创"蟹爪"法，对于山水画的发展有重大影响。作品有《读碑窠石图》《寒林平野图》《晴峦萧寺图》《茂林远岫图》等。

栈道及水口作为点景时要考虑摆放位置及大小的比例适当。

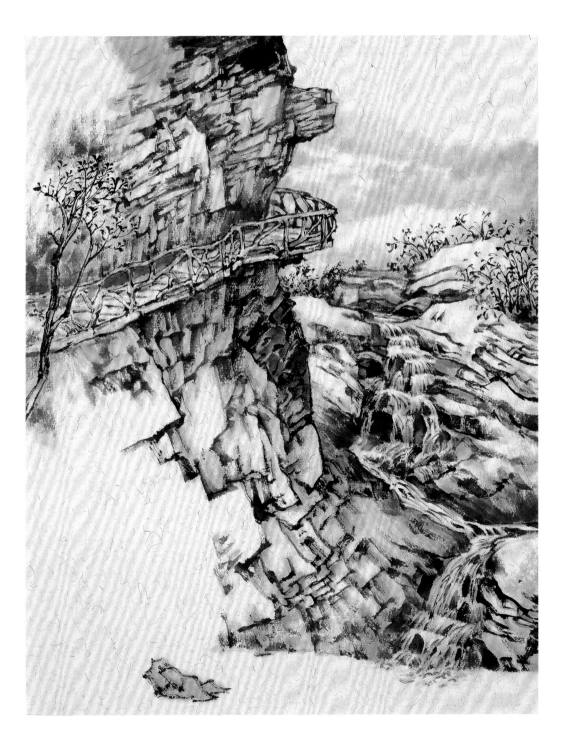

作为点景的房子体积大而丰富。

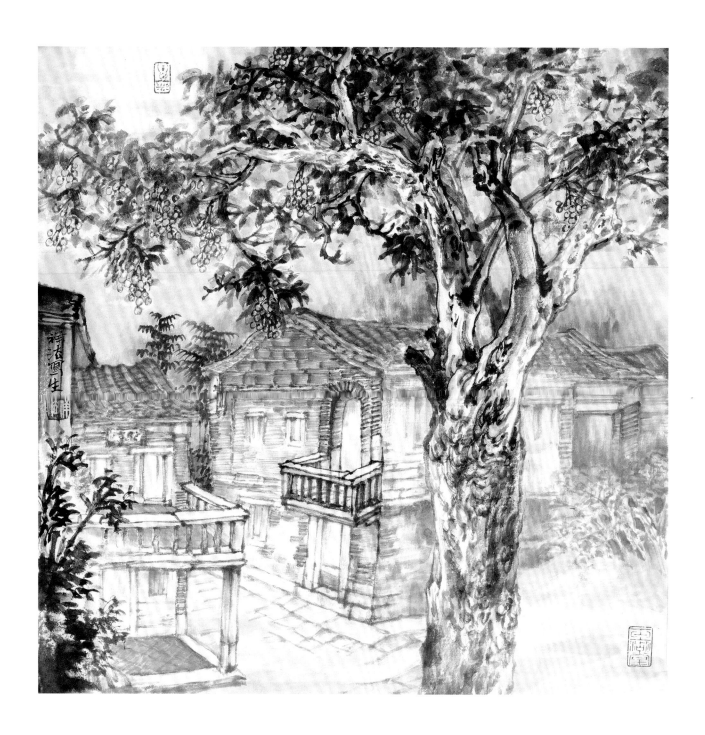

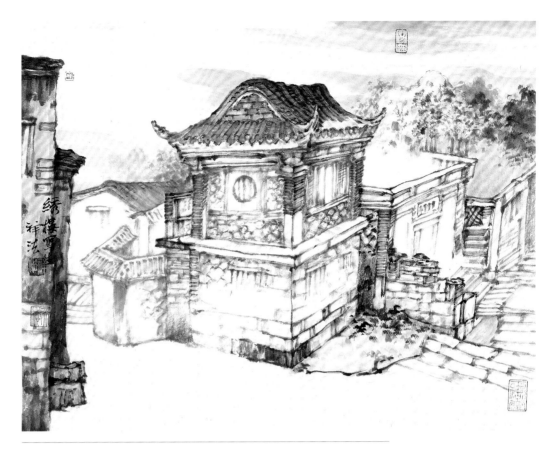

点景偶尔也可以成为主画面。

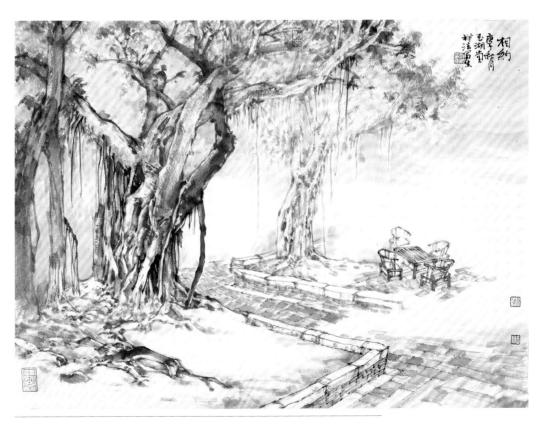

点景和画面营造的氛围相协调，舒适又自然，生活气息浓厚。

图书在版编目（CIP）数据

点景画法 / 陈祥法著 . — 合肥 : 安徽美术出版社，
2022.4

（中国画技法教程）

ISBN 978-7-5398-9810-0

Ⅰ . ①点… Ⅱ . ①陈… Ⅲ . ①山水画－国画技法－教
材 Ⅳ . ① J212.26

中国版本图书馆 CIP 数据核字 (2021) 第 272508 号

中国画技法教程·点景画法
ZHONGGUOHUA JIFA JIAOCHENG·DIANJING HUAFA

陈祥法　著

出 版 人：王训海

统　　筹：秦金根

策　　划：马卫东

责任编辑：张庆鸣

责任校对：司开江

责任印制：缪振光

装帧设计：程　杰

出版发行：时代出版传媒股份有限公司

　　　　　安徽美术出版社（http://www.ahmscbs.com/）

地　　址：合肥市政务文化新区翡翠路 1118 号出版传媒广场 14 层

邮　　编：230071

编辑热线：0551-63533625

销售热线：0551-63533604

印　　制：天津融正印刷有限公司

开　　本：889 mm×1194 mm　1/16　印张：4

版　　次：2022 年 4 月第 1 版　2022 年 4 月第 1 次印刷

书　　号：ISBN 978-7-5398-9810-0

定　　价：36.80 元